米芾

蜀素帖集字古文

中国历代名碑名帖集字系列丛书

陆有珠/主编

安徽美术出版社
全国百佳图书出版单位

图书在版编目（CIP）数据

米芾蜀素帖集字古文 / 陆有珠主编 . — 合肥 ：
安徽美术出版社，2019.6
（中国历代名碑名帖集字系列丛书）
ISBN 978-7-5398-8809-5

Ⅰ．①米… Ⅱ．①陆… Ⅲ．①行书－碑帖－中国－宋
代 Ⅳ．① J292.25

中国版本图书馆 CIP 数据核字（2019）第 007822 号

中国历代名碑名帖集字系列丛书

米芾蜀素帖集字古文

ZHONGGUO LIDAI MINGBEI MINGTIE JI ZI XILIE CONGSHU
MI FU SHUSUTIE JI ZI GUWEN

陆有珠　主编

出 版 人：唐元明
责任编辑：张庆鸣
责任校对：司开江　陈芳芳
责任印制：缪振光
封面设计：宋双成
排版制作：文贤阁
出版发行：时代出版传媒股份有限公司
　　　　　安徽美术出版社（http://www.ahmscbs.com）
地　　址：合肥市政务文化新区翡翠路1118号出版传媒广场14F
邮　　编：230071
出版热线：0551-63533625　18056039807
印　　制：天津联城印刷有限公司
开　　本：787 mm×1380 mm　1/12　印张：6
版　　次：2019年6月第1版
印　　次：2020年2月第2次印刷
书　　号：ISBN 978-7-5398-8809-5
定　　价：29.80元

目 录

湯橫無際之
暉夕陰氣象
于此則岳陽

临创转换

临帖是为了创作，创作要讲究章法。章法是集字成篇，布置安排整幅作品的字与字和行与行之间的呼应顾盼等关系，构成一幅完整的书法作品的方法。它一般包括以下内容：正文、行列、幅式、布局、笔墨、落款和盖印。

正文 正文的内容应该思想健康，积极向上，可以是名言警句、古今诗文，也可以自作诗文。正文的字数可少可多，少则一字或数字，如『龙、虎、福、寿』之类，多则一诗或者一整篇文学作品，如书李白《早发白帝城》为一诗，书苏东坡《念奴娇·赤壁怀古》为一词，书《兰亭序》则为一文。

行列 传统书法作品大多由上到下安排字距，由右到左安排行距。行列的安排一般有四种类型：①纵有行横有列。行距和字距均等，此种章法以整齐、均匀为美。一般为小篆、隶书和楷书所用。魏碑和唐碑也多用此式。②纵有行横无列。行距宽于字距，此种章法如行云流水，前后相应，错落有致。一般为行书、草书所用，金文、大篆或隶书、楷书也偶有此式。③纵无行横无列。甲骨文及当代狂草常见此式。清代郑板桥『六分半书』亦属此式。此种章法可追求形态夸张，块面分割，点面对比，字体大小、疏密、斜正，墨色枯润浓淡等形式的对比，参差错落，对比鲜明。④纵无行横有列。当今横行书写的作品多为此式，它适用于各种书体。

幅式 书法的幅式就写在纸上而言，通常有中堂、条幅、横披、长卷、对联、扇面、条屏、斗方、册页等。中堂是用整张宣纸竖写的作品，通常挂在厅堂的中间或主要位置，故叫中堂。一般把六尺以上宣纸的叫大中堂，五尺以下宣纸的叫小中堂。条幅是一整张宣纸对开竖写的作品，又叫单条或小立轴。横披即横幅，整张宣纸或对开横写。长卷是横披的加长横写。对联是上下联竖写构成。扇面有折扇、团扇，样式有弧形、圆形或近似于长方形等。条屏是由大小相同的竖式条幅排在一起，它一般由四条屏构成，多则八条、十二条，或更多条不等。斗方是长和宽大约相等的正方形幅面，其边在一尺至二尺左右。册页是比斗方略小的幅式，由若干页合成一册，故叫册页。

布局 布局谋篇要根据整体均衡、阴阳和谐的原则『计白当黑』。即是说，在白纸上用墨写字，墨写的线条是『字』，被这些黑色线条分割留下的空白处也是『字』，也要把它当作『字』来看待。不同的字体，不同的幅式，对『黑』和『白』的要求也不一样。楷书、篆书、隶书属于正书系列，其所留的空白也较『正』，能成行或成列。行书、草书属于草书系列，其

留的空白大多不成行列，有时疏可走马，有时则密不容针。

笔墨　章法对笔墨的要求也是很讲究的。从用笔来说，书体不同，其用笔要求也不同，楷书、篆书、隶书要有凝重感，行书、草书要有流畅感。但是凝重又不能板滞，流畅也不能浮滑。从用墨来说，行书、楷书、篆书、隶书要求墨色浓而妍润，变化不能太大。行书、草书浓淡均可，有时还可以浓淡相间，显得别具一格。

落款　落款和盖印都应视为书法作品的有机组成部分，正文未尽完善，可考虑用落款来补救，落款补救犹觉不足，可考虑用盖印来调整，可谓起到画龙点睛的效果。如果正文写得很好，落款和盖印与正文不相称，破坏了正文的艺术效果，甚至毁坏了整幅作品，前功尽弃，实在有佛头着粪之嫌。

落款的内容，一般包括受书人（叫你作书的人）的名号，作书者的姓名、籍贯，作书的时间、地点，介绍正文的出处，还可以对正文加以跋语等。落款的形式有单款和双款之分，单款是单署作者姓名或字号，书写作品的时间、地点等。双款有上款和下款，上款写受书人的名字（一般不冠姓，单名例外），下款与单款同。

落款的字体一般比正文活泼，也可略小。可以和正文相同，也可以不相同。一般地说，篆书、隶书、楷书可用相同字体题款，也可用行草书题款，但行草书的正文如用篆书、隶书、楷书题款就不太相称。

落款的位置要恰到好处。一般地说，如果是双款，上款不宜与正文齐平而应略低于正文一至二字；下款可以在末行剩下的空间安排，如末行剩下的空间少而左侧剩下的空间多，则在左侧落笔较好，但末字不宜与正文齐平，并且要注意适当留出盖印的位置。

落款的称呼要恰如其分。如果受书者的年龄较大，可称前辈或先生，或某某老、某某翁，相应的可用『教正、鉴正』等；如果年龄和自己相当，可称同志、同学，相应的用『嘱、雅嘱』等；如果是内行或行家，可称为『方家、法家、专家』，相应的用『斧正、教正、正腕、正字』等。对受书者的位置，应安排在字行的上面，以示尊重和谦虚。

落款的时间，最好用公元纪年，也可用干支纪年。月、日的记法很多，有些特殊的日子，如『春节、国庆节、教师节』等，可用上以增添节日气氛。书写者的年龄较大的如六十岁以上或年龄较小的如十岁以下，可特别书出，其他则没有必要书出。

落款的格式甚多，但实际应用中不应拘泥不变，全部套上，应视具体情

盖印 印章有名号印、斋馆印、格言印、生肖印等，名号印以外的都叫『闲章』。其外廓形态有正方形、葫芦形、不规则形等。从刻字看有朱文（阳文）印和白文（阴文）印，或朱白合一印。印章还有大小之别。一般地说，印章的大小要和款字协调，和整幅作品相和谐。盖印的位置要恰当。名号印盖在作者名字下面。『闲章』不『闲』，盖在开头第一个字后的叫起首章，盖在下角的叫压角章。如果名、号两方印连用，宜一朱一白，两印相隔约一方印的位置，压角章和名号印不应在同一水平线上，宜参差错落。『闲章』的文字内容要和正文内容协调，否则，不仅破坏章法，还会闹出笑话。如果在题材严肃的书法作品上，闲章却是吟风弄月的内容，怎能不令人啼笑皆非呢？至于印泥的质地，有条件的要用书画印泥而不用一般办公印泥，因为办公印泥油多，易褪色，色泽灰暗。

总之，盖印是一幅书法作品的最后一关，要认真对待，千万不可等闲视之。

下面我们介绍几种常见的幅式：

幅式之一：中堂
用整幅宣纸书写，一般挂在厅堂中央或主要位置，故叫中堂。

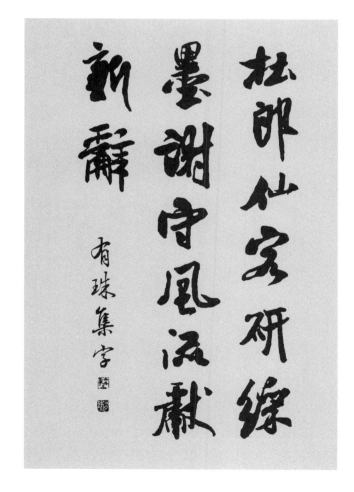

幅式之二：条幅

把宣纸裁成长条来书写，一般把这种竖的长条叫条幅。中堂和条幅的布局，一般是从右到左排列，首行顶格，不应低格，末行可以满格，也可以不满格，但最好末行不要只有一个字，应留出落款和盖印的位置。

幅式之三：横幅

把纸裁成横式的长条来书写，叫横幅。横幅的布局是横写竖写均可，一般是只有一列的可横写，有多列的竖写，首行顶格，末行可满也可以不满，左边落款盖印。长卷可以看作是横幅的加长和延伸。

春月渔歌懷姹侣

秋菊黄柑约新知

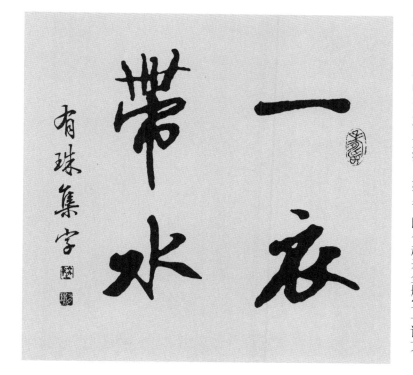

幅式之四：对联

一整张宣纸对开或用两张长度相等的纸书写一副字数相等、内容相关、词性相同、平仄相谐的两个句子，叫对联或对子，字数多的可安排成龙门对。

一衣带水

幅式之五：斗方

斗方是整张宣纸对开成正方形或近似正方形的幅式，有时把纸裁成更小的正方形，一方一页，便于装订成册，故也叫册页。斗方可一字或一诗，每幅字不能太满，册页可以合起来全册写一诗文。

幅式之六：屏风

屏风的布局，可以是从头到尾一种字体，一篇完整的诗文，气势连贯，一气呵成，盖印在最后一屏，也可以一屏一种书体，书写不同内容的诗文，每屏都在后面盖印。

幅式之七：扇面

扇面分为折扇和团扇两类，折扇的幅式较特殊，它是弧形的幅面，一般用长短交错的行列来安排，落款可稍长，团扇则安排成圆形或近似圆形的形式。

团扇

折扇

6

庆历四年春，滕子京谪守巴陵郡。越明年，政通人和，百废俱兴，乃重修岳阳楼，增其旧制，刻唐贤今人诗赋于其上，属予作文以记之。予观夫巴陵胜状，在洞庭一湖。衔远山，吞长江，浩浩汤汤，横无际涯；朝晖夕阴，气象万千，此则岳阳楼之大观也。前人之述备矣，然则北通巫峡，南极潇湘，迁客骚人，多会于此，览物之情，得无异乎？

若夫霪雨霏霏，连月不开，阴风怒号，浊浪排空；日星隐曜，山岳潜形；商旅不行，樯倾楫摧；薄暮冥冥，虎啸猿啼。登斯楼也，则有去国怀乡，忧谗畏讥，满目萧然，感极而悲者矣。

至若春和景明，波澜不惊，上下天光，一碧万顷；沙鸥翔集，锦鳞游泳；岸芷汀兰，郁郁青青。而或长烟一空，皓月千里，浮光跃金，静影沉璧，渔歌互答，此乐何极！登斯楼也，则有心旷神怡，宠辱偕忘，把酒临风，其喜洋洋者矣。

嗟夫！予尝求古仁人之心，或异二者之为，何哉？不以物喜，不以己悲；居庙堂之高则忧其民；处江湖之远则忧其君。是进亦忧，退亦忧。然则何时而乐耶？其必曰：先天下之忧而忧，后天下之乐而乐欤。噫！微斯人，吾谁与归？时六年九月十五日。

有珠集字

原文：

《岳阳楼记》　范仲淹

庆历四年春，滕子京谪守巴陵郡。越明年，政通人和，百废俱兴。乃重修岳阳楼，增其旧制，刻唐贤今人诗赋于其上。属予作文以记之。

予观夫巴陵胜状，在洞庭一湖。衔远山，吞长江，浩浩汤汤，横无际涯；朝晖夕阴，气象万千。此则岳阳楼之大观也。前人之述备矣。然则北通巫峡，南极潇湘，迁客骚人，多会于此，览物之情，得无异乎？

若夫霪雨霏霏，连月不开，阴风怒号，浊浪排空；日星隐耀，山岳潜形；商旅不行，樯倾楫摧；薄暮冥冥，虎啸猿啼。登斯楼也，则有去国怀乡，忧谗畏讥，满目萧然，感极而悲者矣。

至若春和景明，波澜不惊，上下天光，一碧万顷；沙鸥翔集，锦鳞游泳；岸芷汀兰，郁郁青青。而或长烟一空，皓月千里，浮光跃金，静影沉璧，渔歌互答，此乐何极！登斯楼也，则有心旷神怡，宠辱偕忘，把酒临风，其喜洋洋者矣。

嗟夫！予尝求古仁人之心，或异二者之为，何哉？不以物喜，不以己悲。居庙堂之高，则忧其民；处江湖之远，则忧其君。是进亦忧，退亦忧。然则何时而乐耶？其必曰：『先天下之忧而忧，后天下之乐而乐』乎！噫！微斯人，吾谁与归！

时六年九月十五日。

点评：

这篇作品的『庆、历』二字恣意挥洒，自然流畅，几个撇画轻重得宜，曲折有致；『四』字外松内紧，四个竖画走向同中有异，相映成趣；两个『年』字主笔有所变化，前一『年』字以竖画为主，字势纵长，潇洒秀逸，后一『年』字加重横画的力量，笔画矫健挺拔，字呈横势；『守』字起笔两点如高峰坠石，似有万钧之力，真可谓一夫当关，万夫莫开；『通』字的『甬』的起笔笔断意连，走之底，举重若轻，耐人寻味。

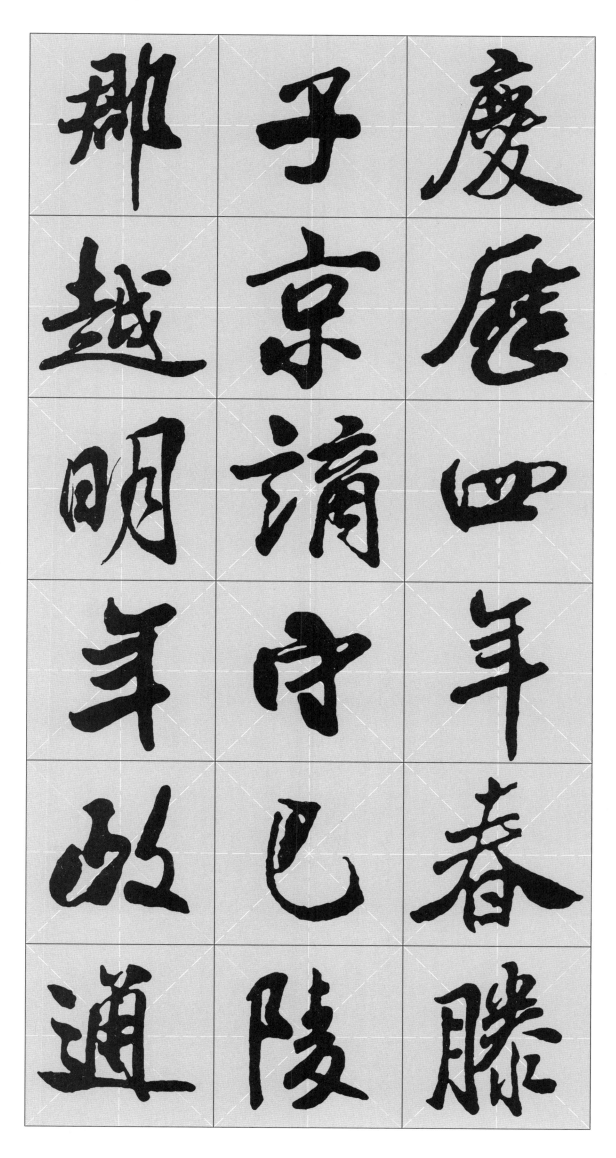

郪越明年故　浮京諭守巳陵　慶歷四年春滕

人和百廢俱興乃重修岳陽樓增其舊制刻唐

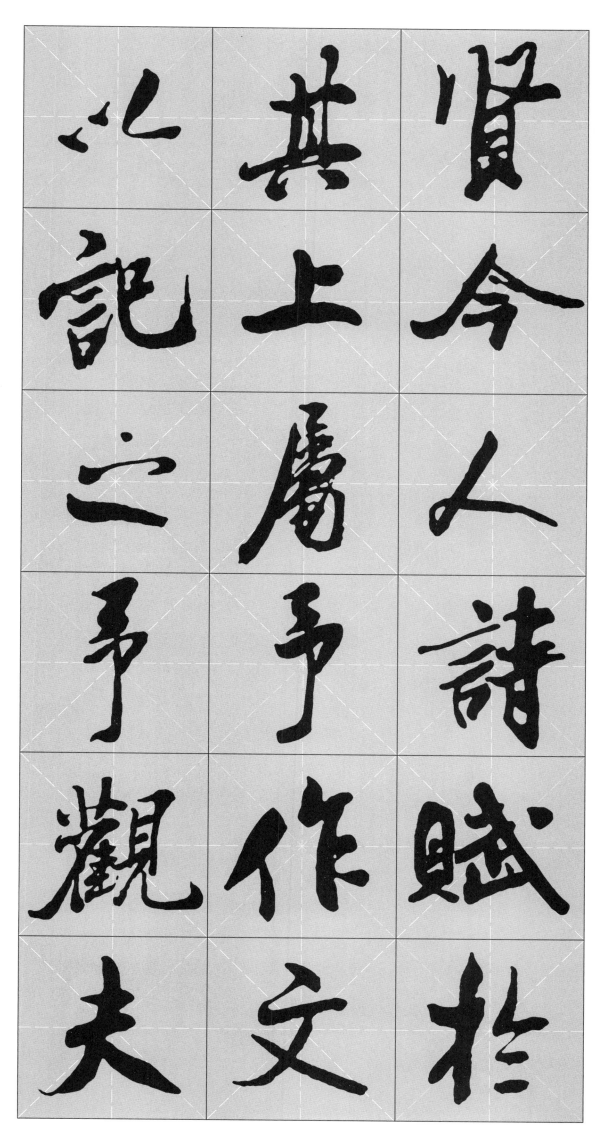

惜今人詩賦楷

其上屬予作文

北記之予觀夫

巴陵勝狀在洞庭一湖銜遠山吞長江浩浩湯

湯橫無際

涯朝暉夕

陰氣象萬

千此則岳

陽樓

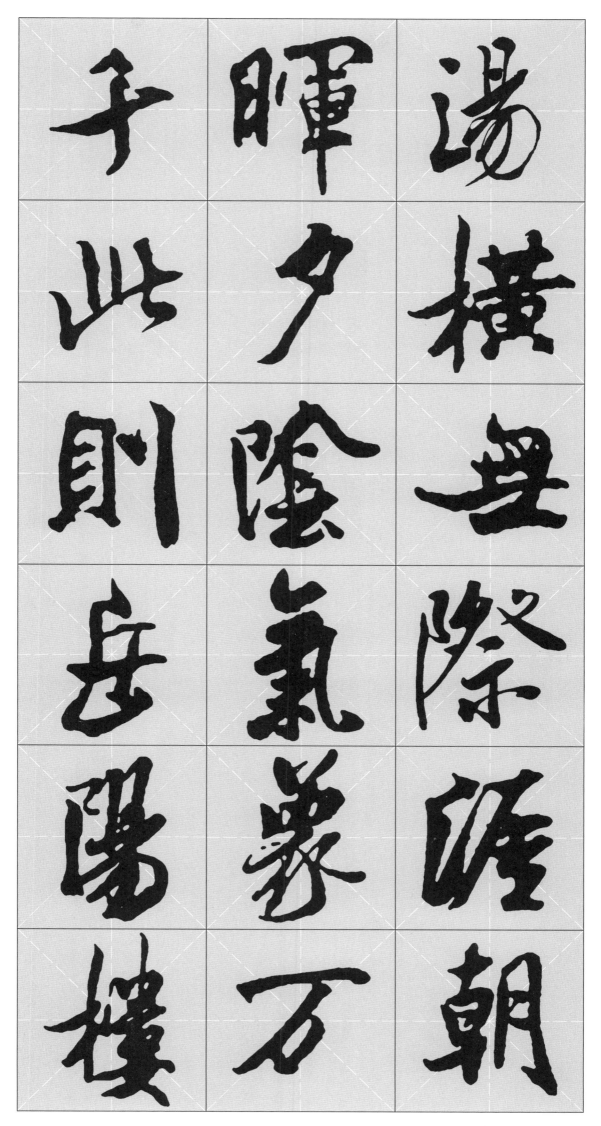

13

文之北
大迷通
觀備至
也美嶐
前然南
人則趣

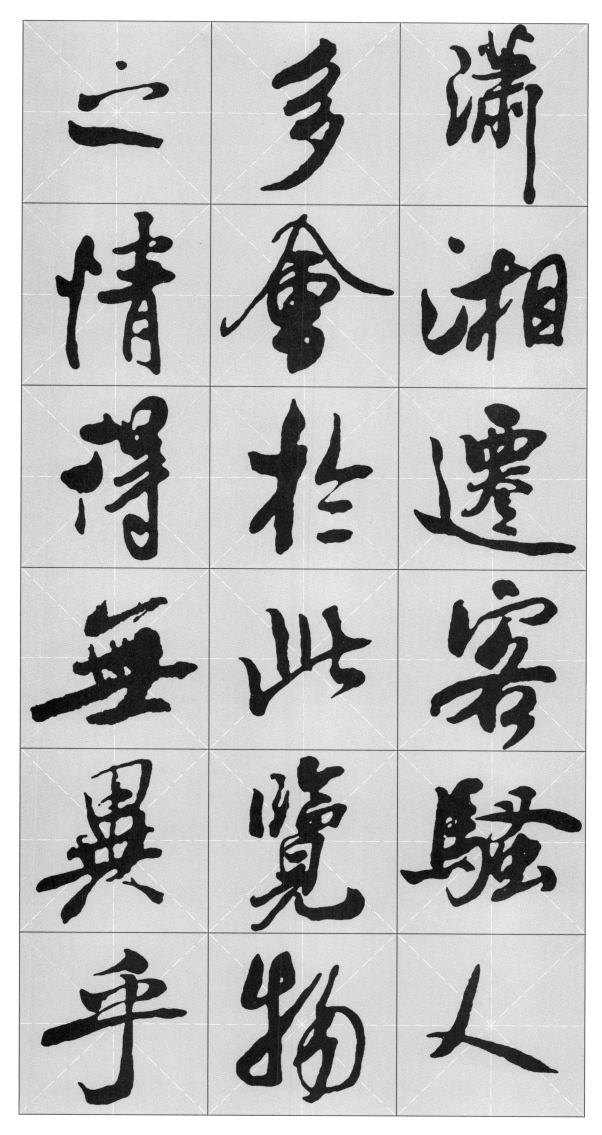

满湘遐寮骚

相迁审骚

情得无异

会于此览

物争物争

若夫霪雨霏霏連月不開陰風怒號濁浪排空

日星隱曜山岳

潛形商旅不行

檣傾楫摧薄霧

去國懷鄉憂讒　登斯樓也則有　冥冥虎嘯猿啼

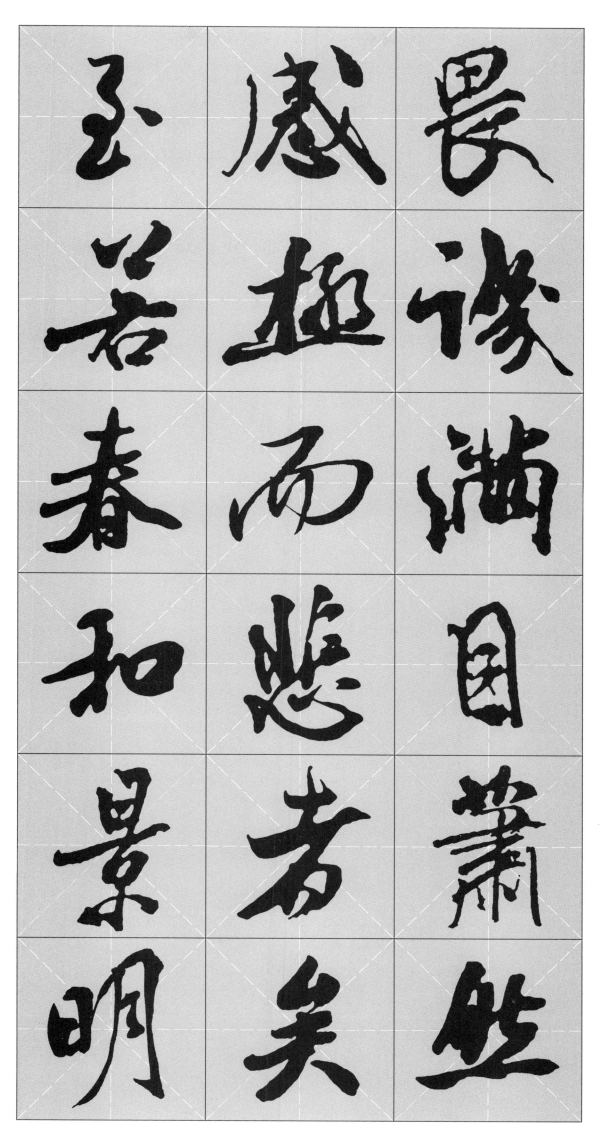

孙若春和景明

感趣而悲者

畏谋满园萧散

波澜不惊上下天光一碧万顷沙鸥翔集锦鳞

游泳岸芷汀蘭

聲聲青青而裁

長煙一空皓月

千里浮光躍金静影沉璧漁韻亘答此衆何趣

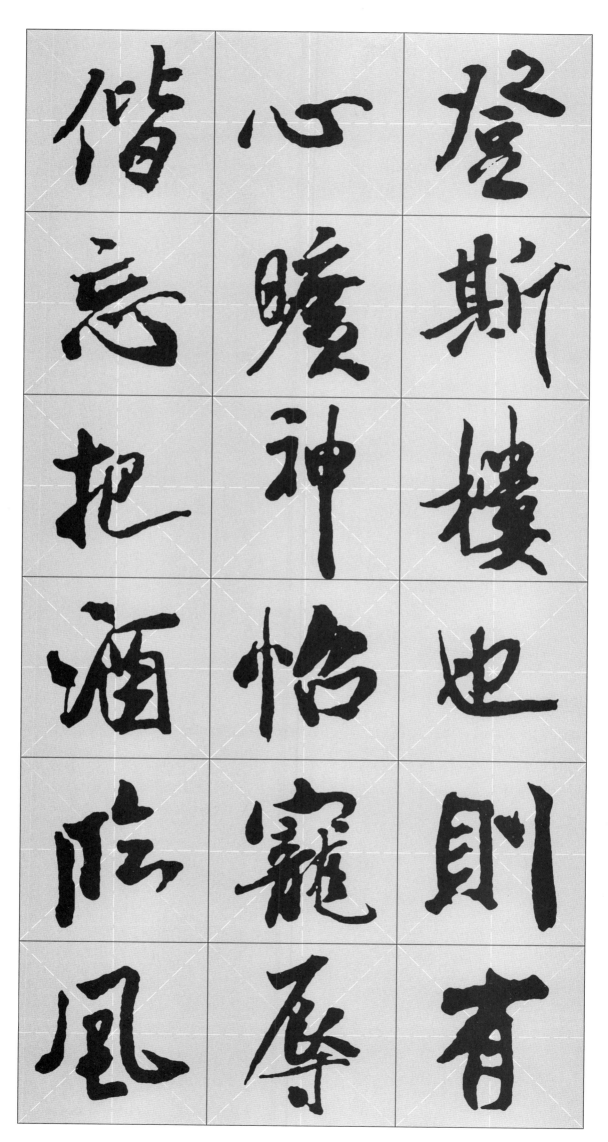

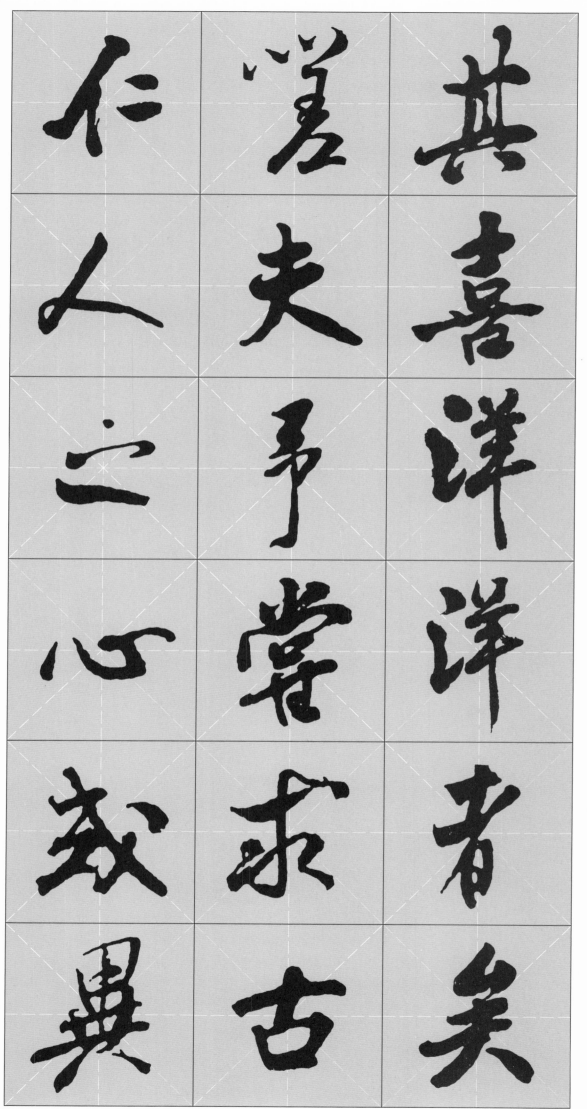

其喜洋洋者矣

嗟夫予嘗求

�貪人心哉異

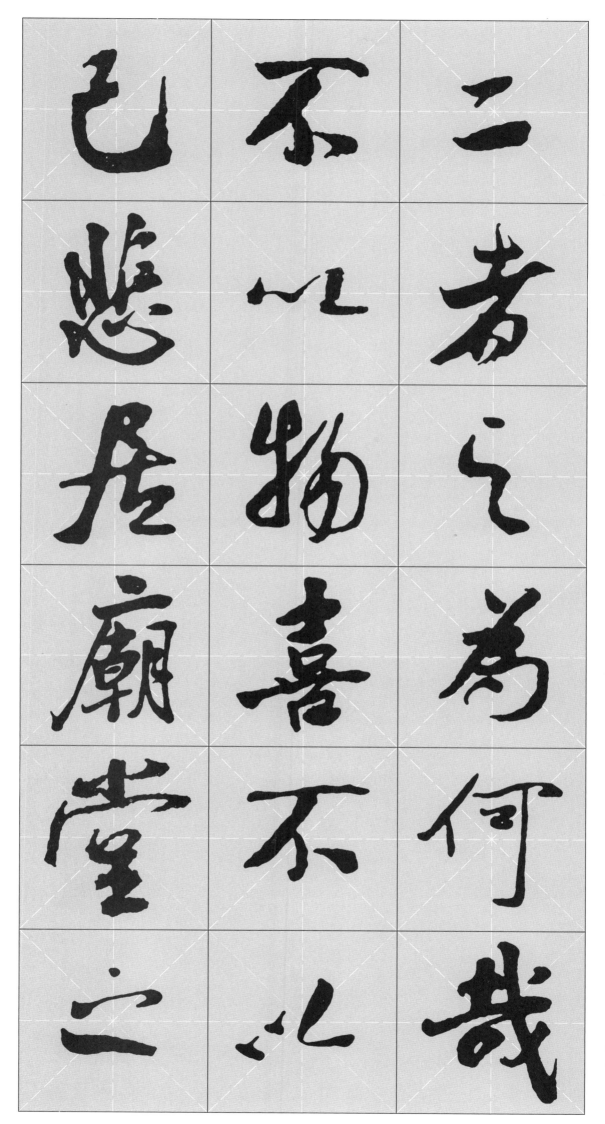

二 不 己

為 以 悲

之 物 居

為 喜 廟

何 不 堂

哉 以 之

高則憂其民

江湖之遠則憂

其君是進亦憂

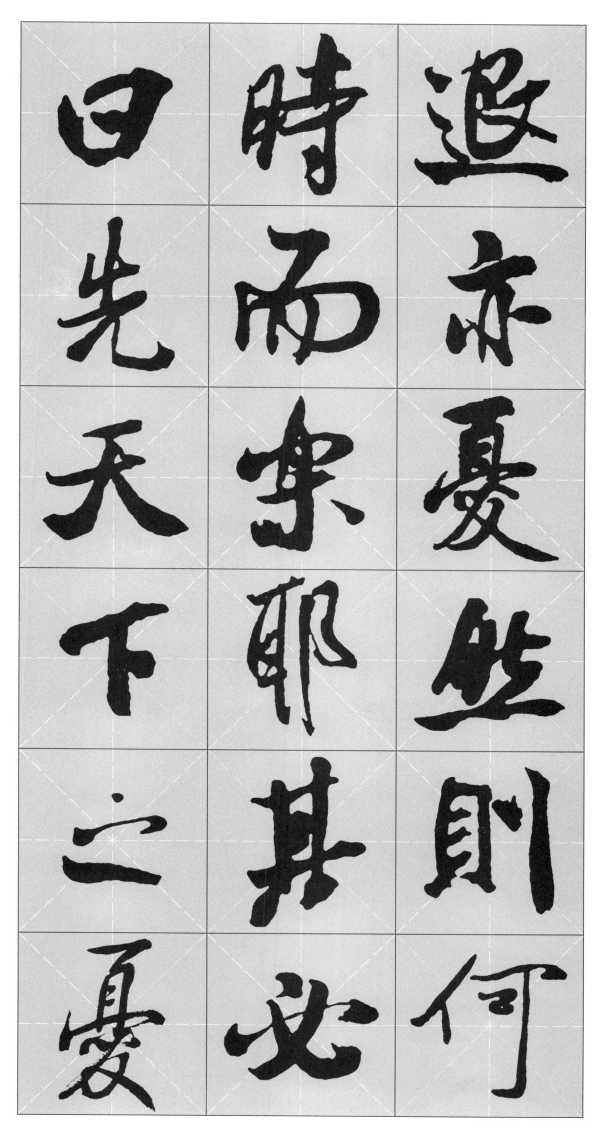

遨亦憂遊則何

時而衆耶其也

曰先天下之憂

而憂後天下之樂而樂乎噫微斯人吾誰與歸

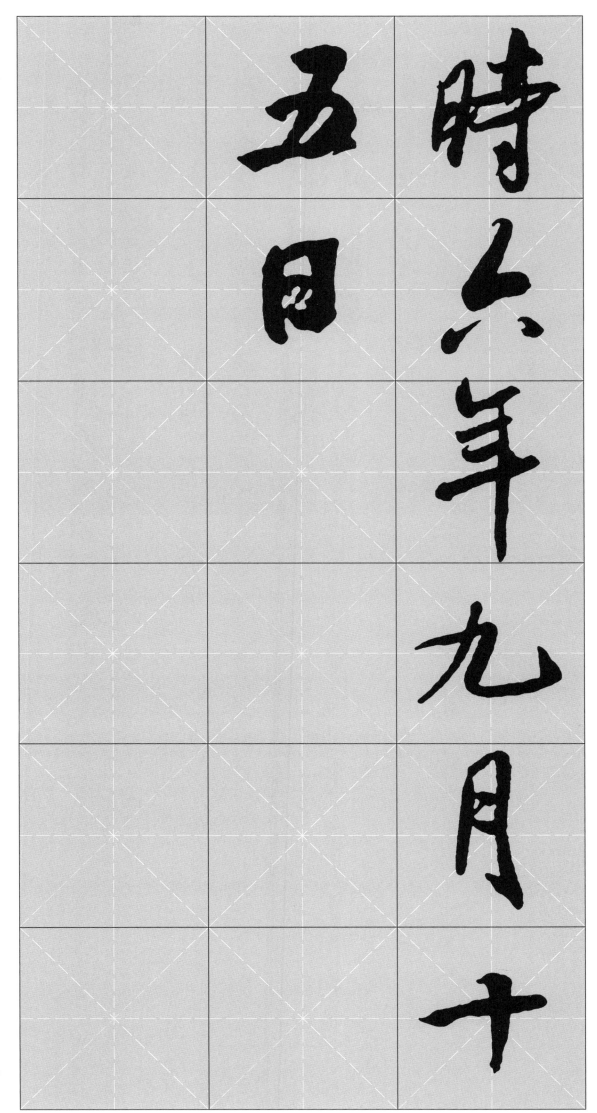

時六年九月廿

五日

山不在髙有仙則名水不在深有

龍則靈斯是陋室唯吾

德馨苔痕上階綠草色入簾青

談笑有鴻儒往来無白丁

可以調素琴閱金經

無絲竹之亂耳

無案牘之勞形南陽諸葛

盧西

蜀子雲亭孔子云何陋之有

有珠集字

原文：

《陋室铭》 刘禹锡

山不在高，有仙则名。水不在深，有龙则灵。斯是陋室，唯吾德馨。苔痕上阶绿，草色入帘青。谈笑有鸿儒，往来无白丁。可以调素琴，阅金经。无丝竹之乱耳，无案牍之劳形。南阳诸葛庐，西蜀子云亭。孔子云："何陋之有？"

点评：

米芾的字用笔变化很多，如『山』字的三个竖画，一逆二顺，中逆两边顺，相得益彰；『仙』字的用笔左边重，右边轻。上下两个『山』的横画斜度都很大，造成险势。四个『有』字横长撇短，再让『月』的长形与横画互相呼应，相映成趣，临习时要多加留意其变化。

山不在高，有仙
則名水不在深，
有龍則靈，斯是

筆入簾青坡笑 ／ 苔痕上階綠草 ／ 陋室峰陽德馨

陋　苔　筆
室　痕　入
峰　上　簾
陽　階　青
德　綠　坡
馨　草　笑

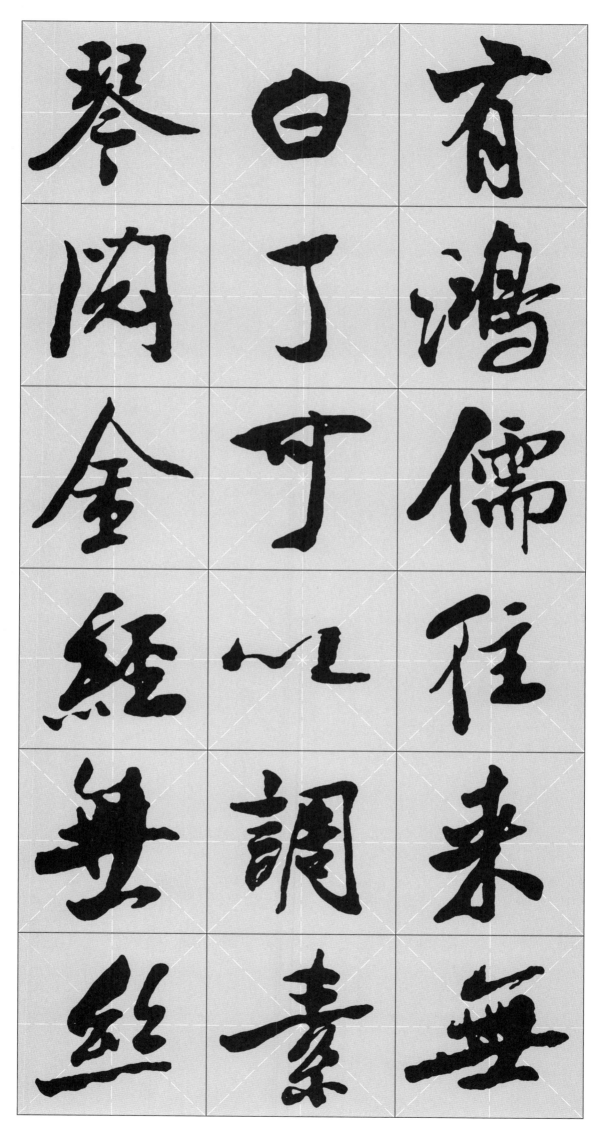

新二牋

牘之諸

之亂蔦

耳廬

形西

刑南蔦

無陽

榮于

雲亭孔子云倒

陋之有

壬戌之秋七月既望

蘇子與客泛舟游於赤壁之下清風徐來水波不興舉酒屬客誦明月之詩歌窈窕之章少焉月出於東山之上徘徊於斗牛之間白露橫江水光接天縱一葦之所如凌萬頃之茫然浩浩乎如馮虛御風而不知其所止飄飄乎如遺世獨立羽化而登仙於是飲酒樂甚扣舷而歌之歌曰桂棹兮蘭槳擊空明兮溯流光渺渺兮予懷望美人兮天一方客有吹洞簫者倚歌而和之其聲嗚嗚然如怨如慕如泣如訴餘音嫋嫋不絕如縷舞幽壑之潛蛟泣孤舟之嫠婦蘇子愀然正襟危坐而問客曰何為其然也客曰月明星稀烏鵲南飛此非曹孟德之詩乎西望夏口東望武昌山川相繆鬱乎蒼蒼此非孟德之困於周郎者乎方其破荊州下江陵順流而東也舳艫千里旌旗蔽空釃酒臨江橫槊賦詩固一世之雄也而今安在哉況吾與子漁樵於江渚之上侶魚蝦而友麋鹿駕一葉之扁舟舉匏樽以相屬寄蜉蝣於天地渺滄海之一粟哀吾生之須臾羨長江之無窮挾飛仙以遨遊抱明月而長終知不可乎驟得託遺響於悲風蘇子曰客亦知夫水與月乎逝者如斯而未嘗往也盈虛者如

彼而卒莫消长也盖
将自其变者而观
之则天地曾不能以一
瞬自其不变者而观
之则物与我皆无尽
也而又何羡乎且夫
天地之间物各有主
苟非吾之所有虽一
毫而莫取惟江上之
清风与山间之明月
耳得之而为声目遇
之而成色取之无禁
用之不竭是造物者
之无尽藏也而吾与
子之所共食客喜而
笑洗盏更酌肴核既
尽杯盘狼籍相与枕
藉乎舟中不知东方
之既白

有珠集字

原文：

《前赤壁赋》 苏轼

壬戌之秋，七月既望，苏子与客泛舟，游于赤壁之下。清风徐来，水波不兴。举酒属客，诵明月之诗，歌窈窕之章。少焉，月出于东山之上，徘徊于斗牛之间。白露横江，水光接天。纵一苇之所如，凌万顷之茫然。浩浩乎如冯虚御风，而不知其所止；飘飘乎如遗世独立，羽化而登仙。

于是饮酒乐甚，扣舷而歌之。歌曰："桂棹兮兰桨，击空明兮溯流光；渺渺兮予怀，望美人兮天一方。"客有吹洞箫者，倚歌而和之。其声呜呜然，如怨如慕，如泣如诉，余音袅袅，不绝如缕，舞幽壑之潜蛟，泣孤舟之嫠妇。

苏子愀然，正襟危坐，而问客曰："何为其然也？"客曰："'月明星稀，乌鹊南飞'，此非曹孟德之诗乎？西望夏口，东望武昌。山川相缪，郁乎苍苍，此非曹孟德之困于周郎者乎？方其破荆州，下江陵，顺流而东也，舳舻千里，旌旗蔽空，酾酒临江，横槊赋诗，固一世之雄也，而今安在哉？况吾与子渔樵于江渚之上，侣鱼虾而友麋鹿，驾一叶之扁舟，举匏樽以相属。寄蜉蝣于天地，渺沧海之一粟。哀吾生之须臾，羡长江之无穷。挟飞仙以遨游，抱明月而长终。知不可乎骤得，托遗响于悲风。"

苏子曰："客亦知夫水与月乎？逝者如斯，而未尝往也；盈虚者如彼，而卒莫消长也。盖将自其变者而观之，则天地曾不能以一瞬；自其不变者而观之，则物与我皆无尽也，而又何羡乎？且夫天地之间，物各有主，苟非吾之所有，虽一

毫而莫取。唯江上之清风，与山间之明月，耳得之而为声，目遇之而成色；取之无

禁，用之不竭。是造物者之无尽藏也，而吾与子之所共食。」

客喜而笑，洗盏更酌，肴核既尽，杯盘狼藉。相与枕藉乎舟中，不知东方之

既白。

点评：

行书的创作，要注意行气，即字与字、行与行之间的呼应关系，前有呼，后有应，有个起承转合的过程。对一行字可以采用中轴线加单字结构板块相结合的分析方法。例如第一行『壬』字较正，『戌』字向右上耸起；『之』字向左下伸去，『秋』字归于平正，但平中又有奇，即『禾』字旁较正，『火』部作敧侧之势，以撇画为主，捺笔靠在撇的下方，造成险中有稳，化险为夷；『七』和『月』又有一个向右下拉回的力，与上方的四字互相呼应，使之复归平正，『既、望』二字一正一斜，又启下一行，如果从此二字中竖作一中轴线，其余各字都在这条中轴线上振动和呼应。其他也可仿此分析。

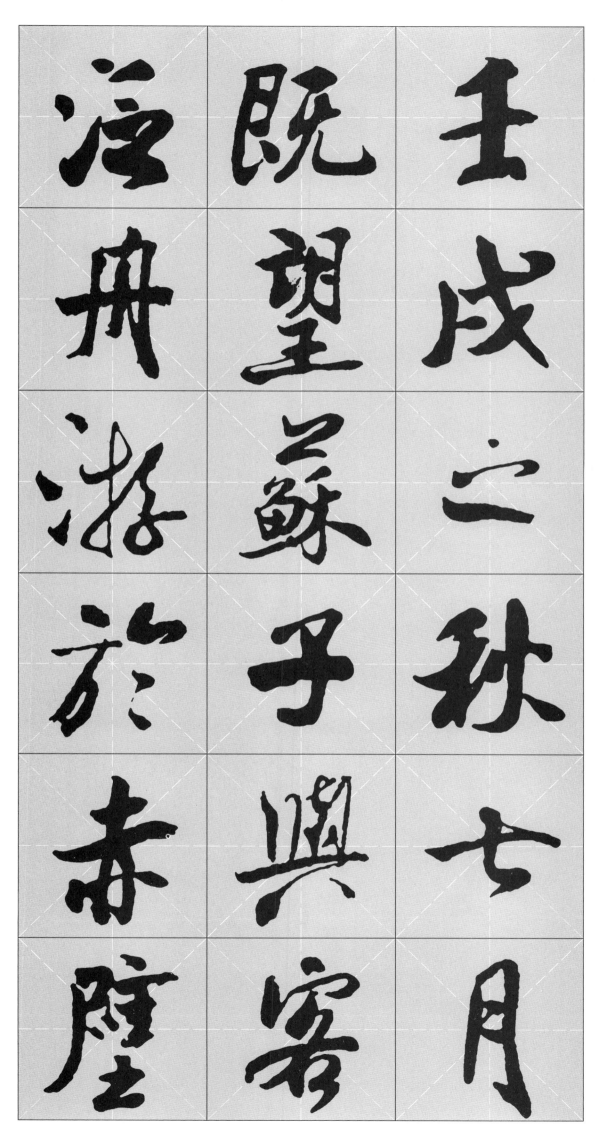

壬戌之秋七月

既望蘇子乎興

淫舟游於赤壁

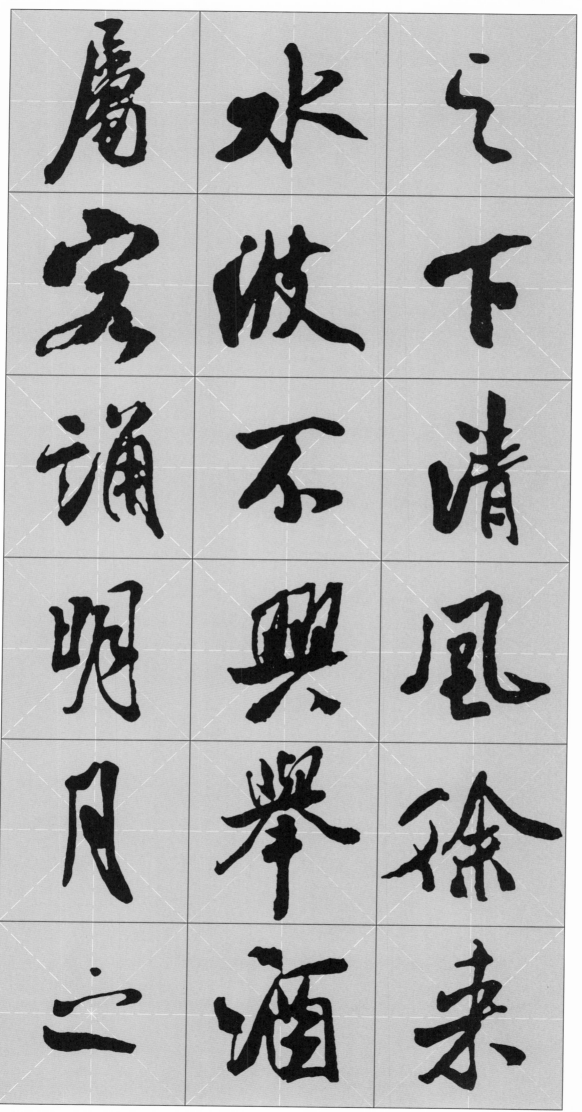

屬水下

客波清

誦不風

明興徐

月舉来

一酒

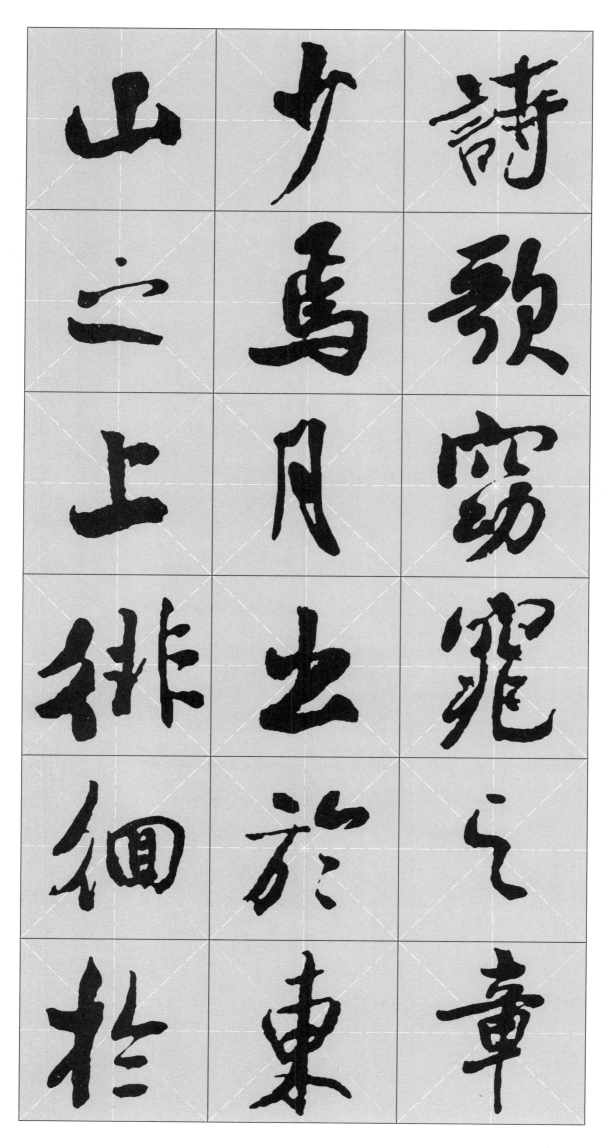

斗牛之間白露横江水光接天縱一葦之所如

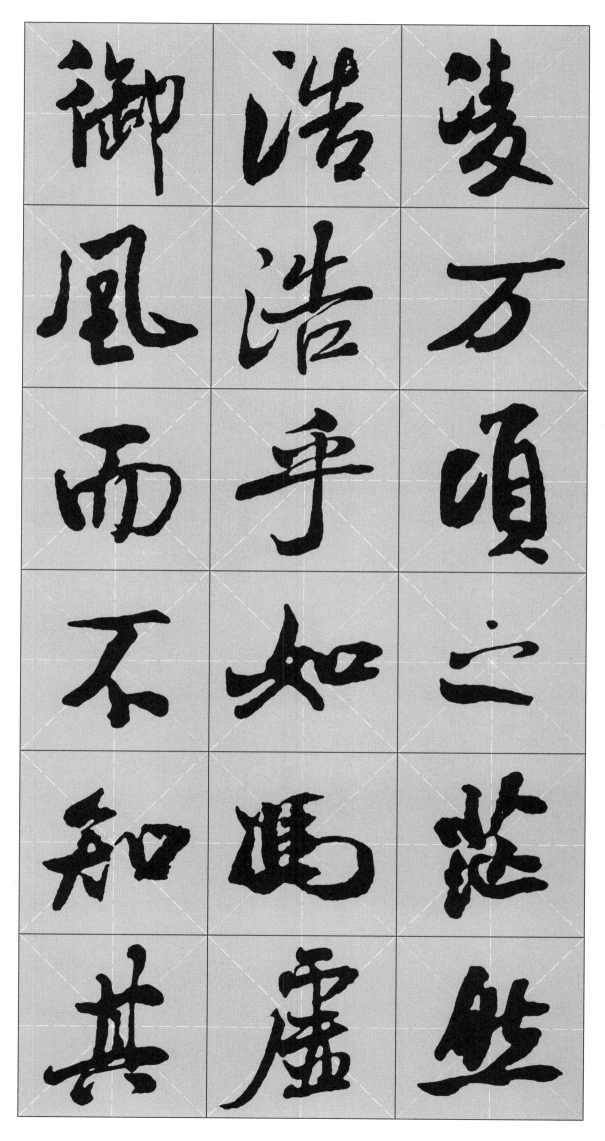

御澹陵

風浩万

雨爭頃

不如之

知馮茫

興爐驟

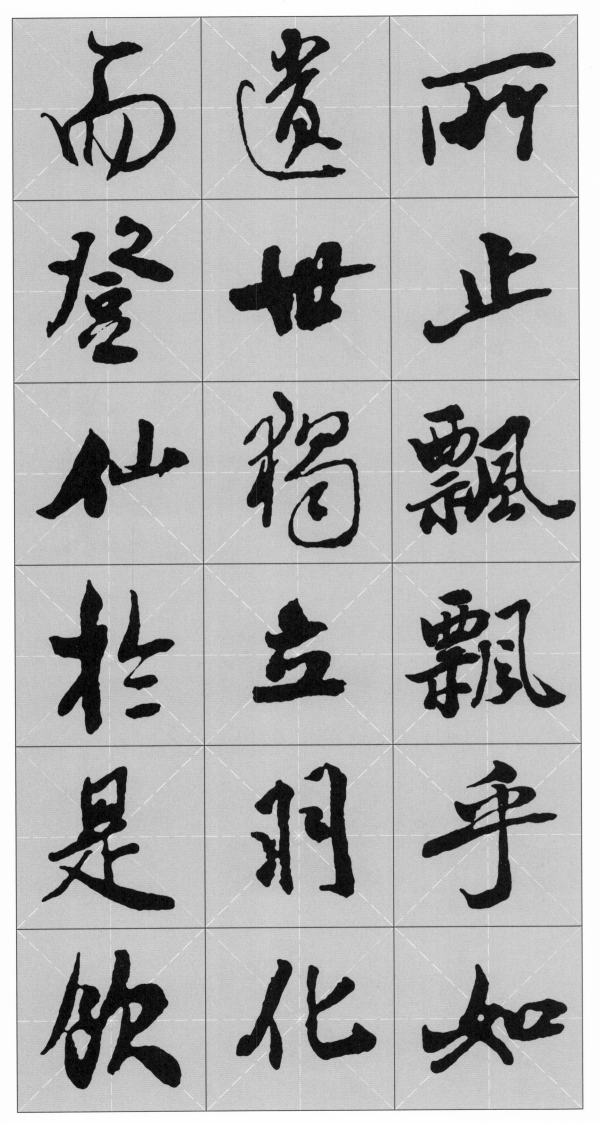

而止　遺世　飄飄

登仙　糧立　飄飄

於是　羽化　爭如

飯

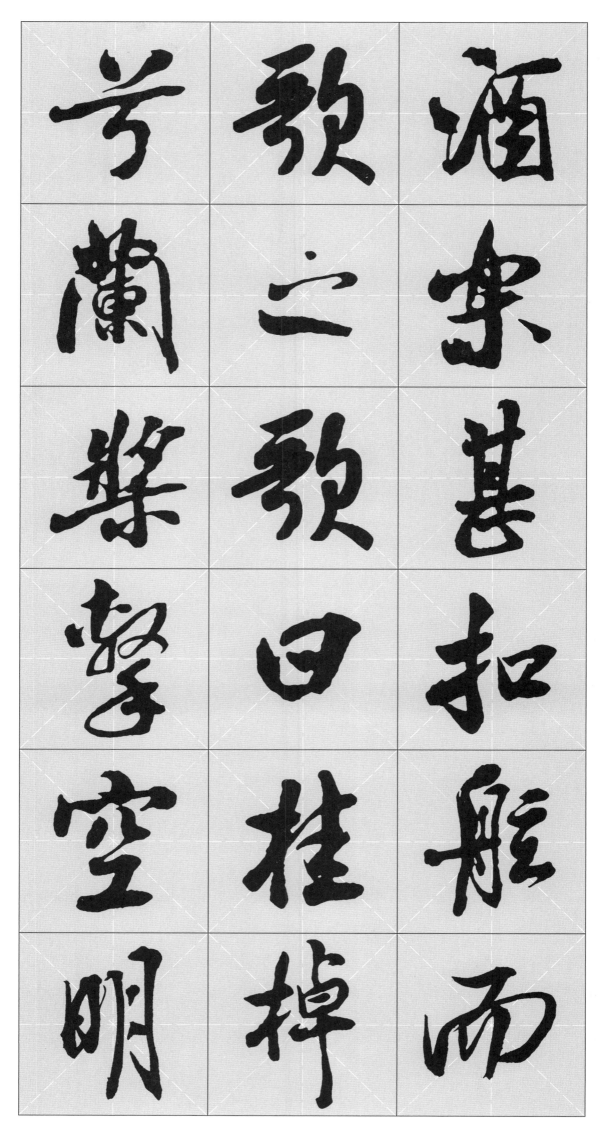

芳酒
蘭樂
槳甚
擊扣
空舷
明桂
　棹

兮 湘 流 光 渺 渺

兮 予 懷 望 美 人

兮 天 一 方 容 首

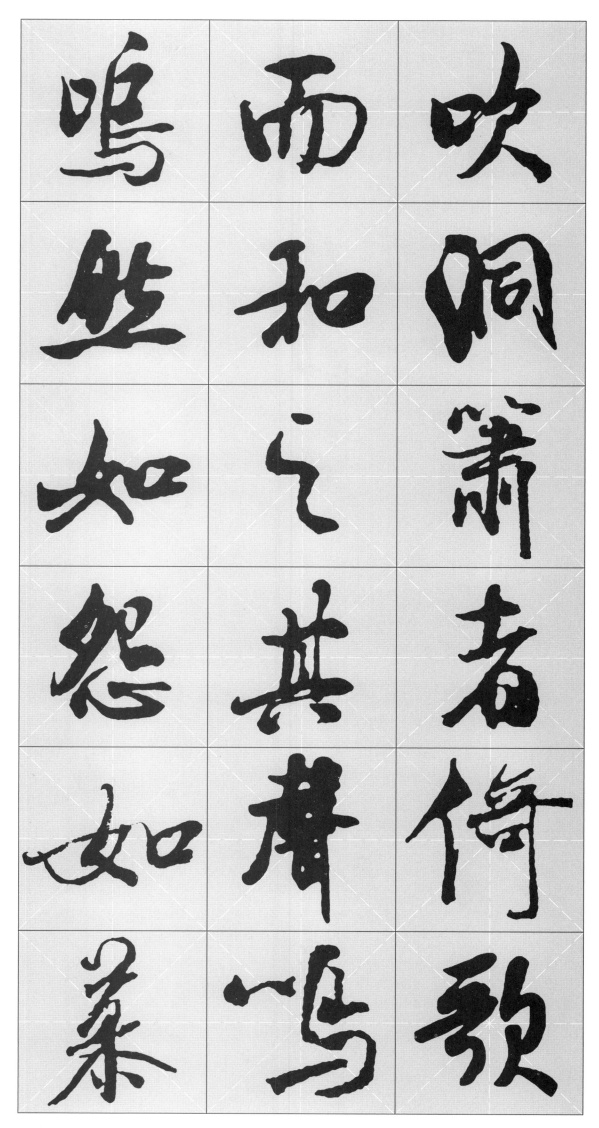

鳴嗚　雨和　吹洞

然　和之　洞簫

如　之其　簫者

怨　其羣　者倚

如　羣　倚歌

綦　鳴　歌

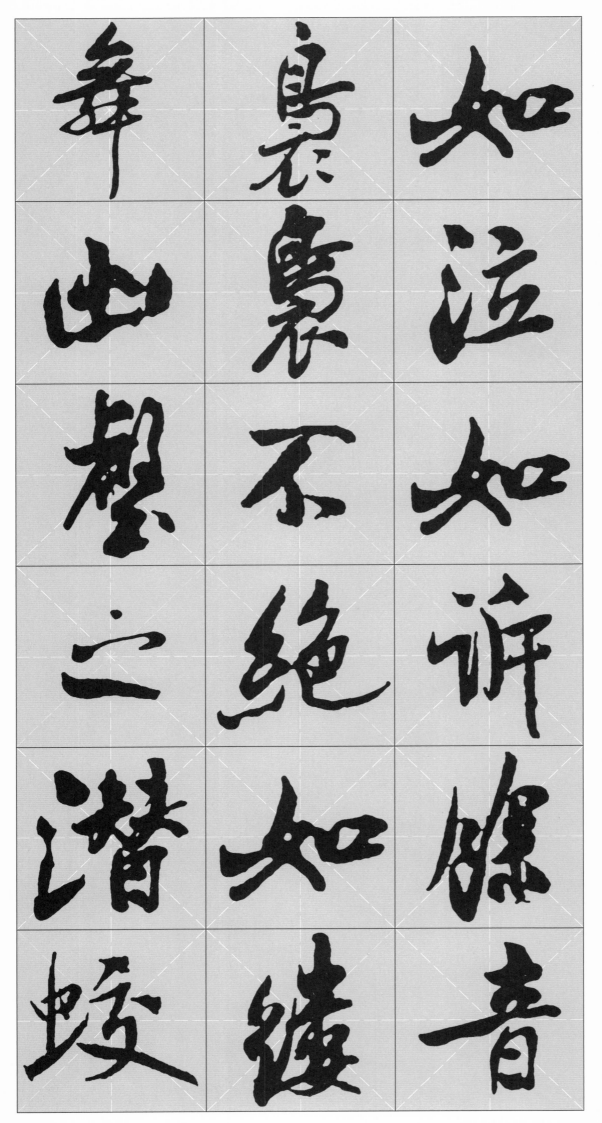

如
泣
如
诉
馀
音

袅
袅
不
绝
如
缕

舞
出
壑
之
潜
蛟

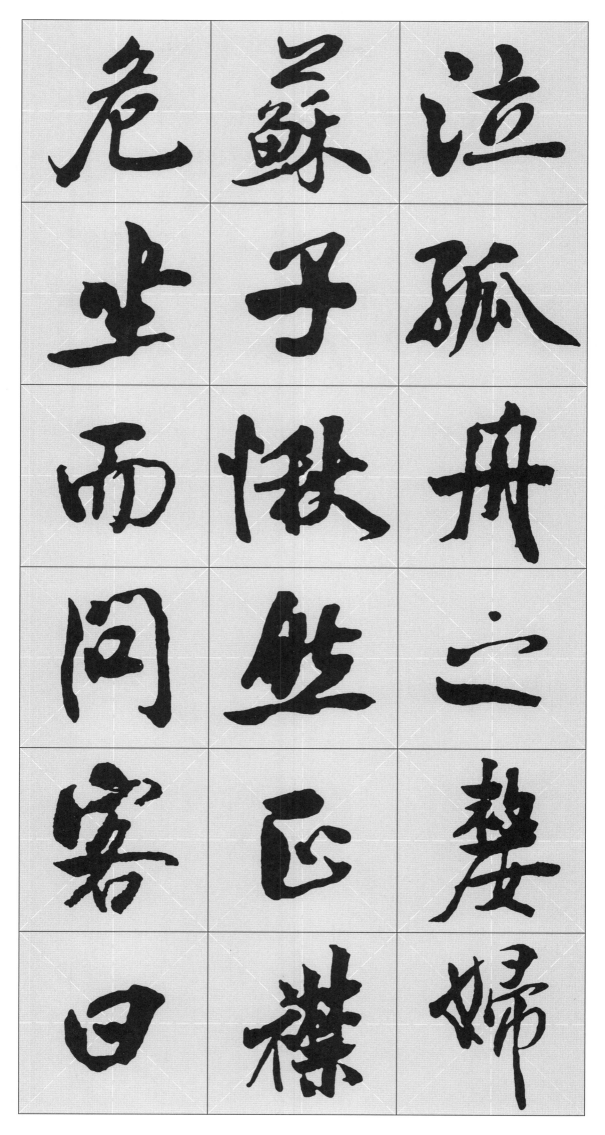

危蘇湛
坐子孤
而懷舟
問壁之
客正嫠
邑裳婦

何 為 其 然 迤 窖

日 月 明 星 稀 烏

鵲 南 雕 此 非 曹

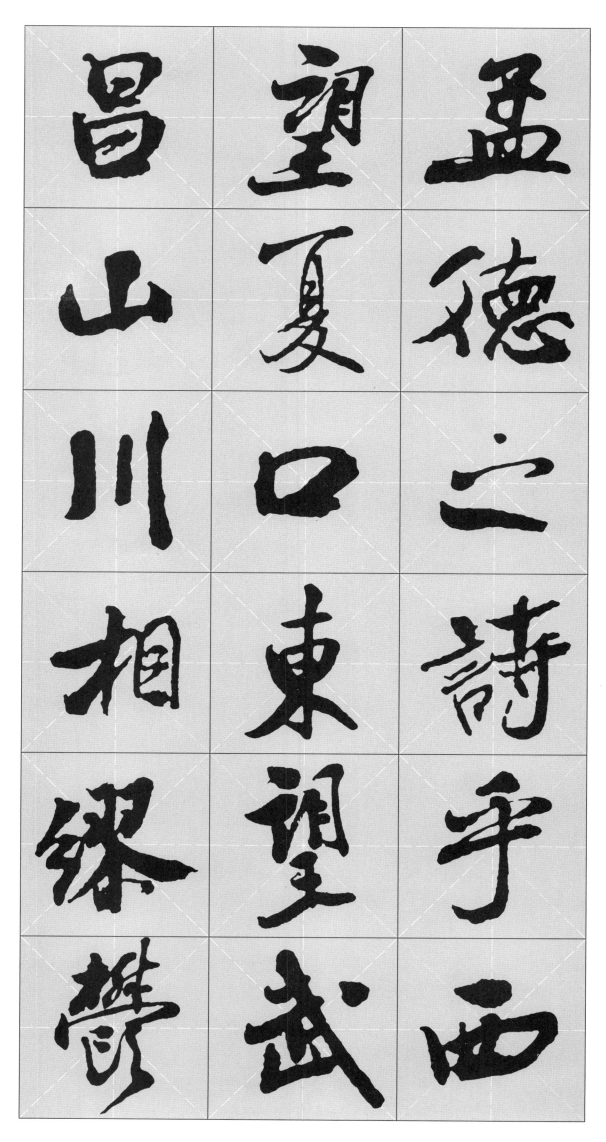

温德之二诗乎西
望夏口东望武
昌山川相缪郁

乎
蒼
蒼
此
非
曹

盈
德
之
用
枉
周

郎
若
乎
方
其
殿

荆州下江陵順

溢而東迎舳艫

平里聲旗嶽空

釃酒臨江
橫槊賦詩
固一世之
雄也而今
安雄

54

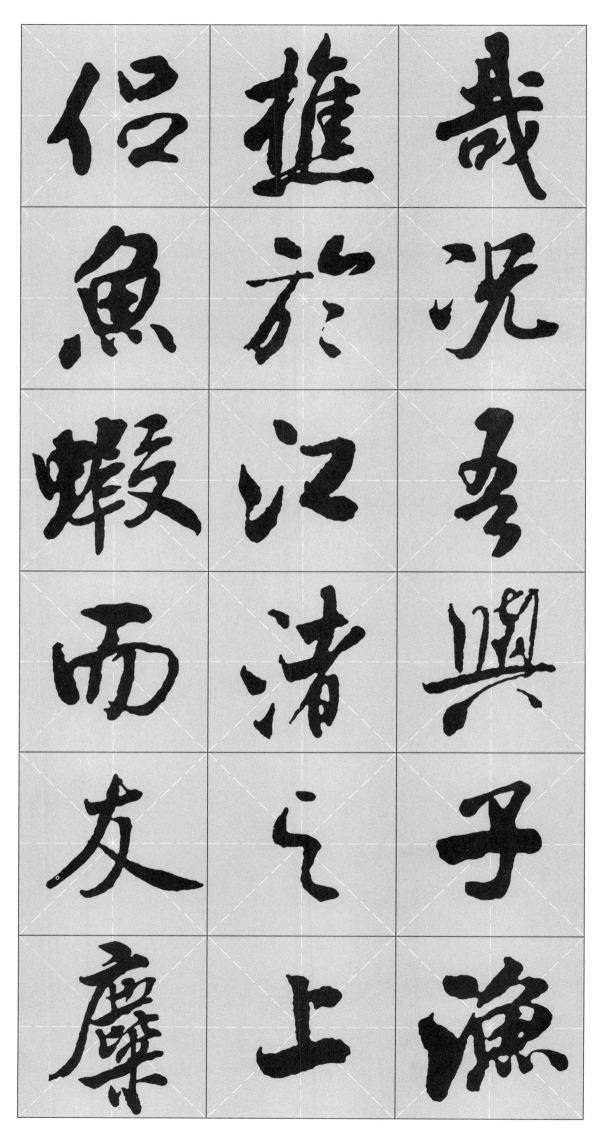

侶魚蝦而友麋

推於江渚之止

歲況季興子藏

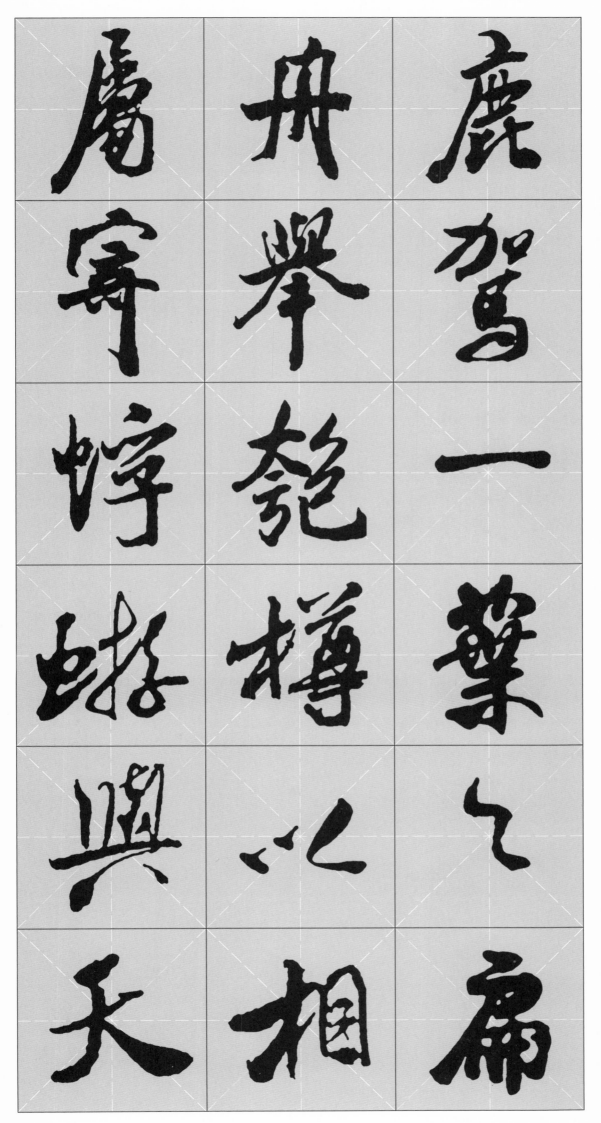

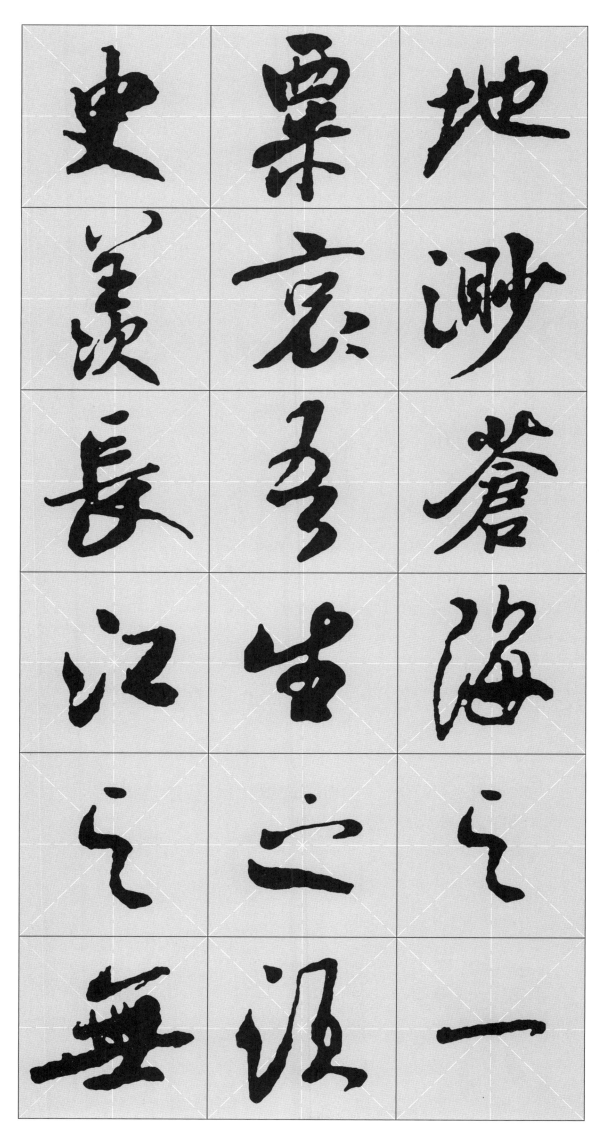

地渺蒼海之一粟哀吾生之須臾羡長江之無

窈挟飛仙以遨

遊抱明月而長

終知不可乎驟

知夫水興月　風蘇子曰客　將花遺響於悲

逝者如斯而未嘗往也盈虛者如彼而卒莫消

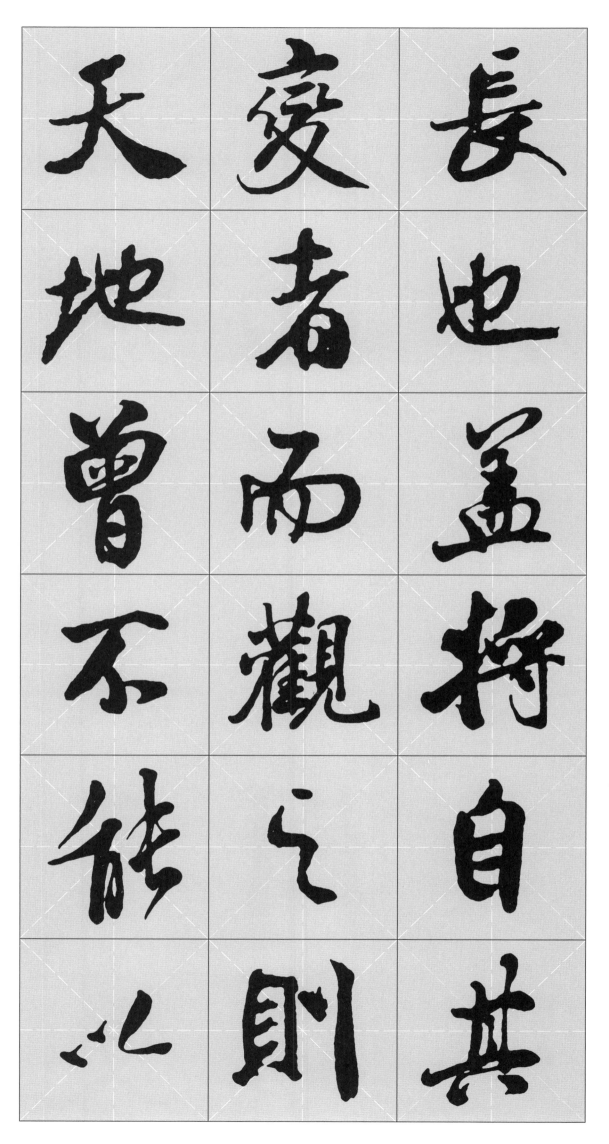

天地曾不能以

覆者而觀之則

長迪蓋將自其

一瞬自其不變

者而觀之則物

與我皆無盡也

雨又何羨乎且

夫天地之間物

多有主苟非多

一清风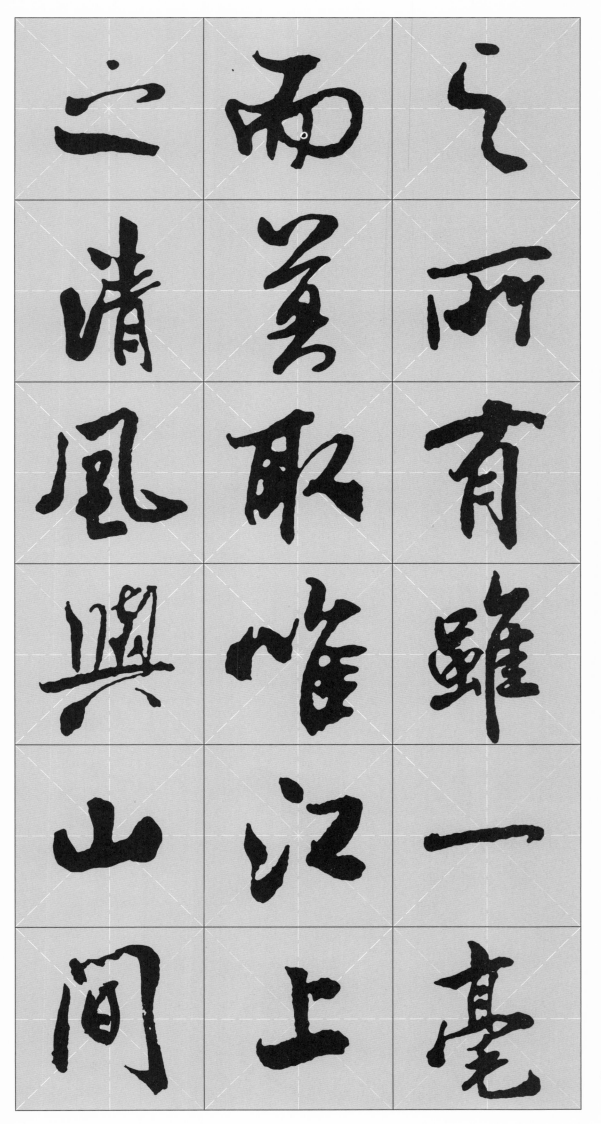兴山间

两美取惟江上

毫所有虽一毫

兩 而 己

成 為 明

色 群 月

取 自 有

己 遇 得

無 之 己

藏遠葉
迤物用
而者之
孳之不
興多竭
孚盡是

二所其食客喜雨笑洗盞更酌霄楼既盡林鑑

狼藉相與枕藉乎舟中不知東方之既白